캘리그라피

글자에 스타일을
입히다

캘리그라피
글자에 스타일을 입히다

초판 1쇄 발행 2016년 5월 9일
개정판 1쇄 발행 2018년 1월 15일

지은이 장용아, 전현영
펴낸곳 탐나는책
펴낸이 이효원
편집인 음정미
표지 [서―랍 : 최성경]
본문 디자인 및 사진촬영 최가영

등록번호 제 2015-000025호
등록일자 2015년 10월 12일
주소 인천광역시 연수구 원인재로 180
이메일 tcbook@naver.com
ISBN 979-11-957457-6-0 10640

값은 뒤표지에 있습니다.
잘못된 책은 구입하신 서점에서 바꾸어 드립니다.

이 도서의 국립중앙도서관 출판예정도서목록(CIP)은 서지정보유통지원시스템 홈페이지(http://seoji.nl.go.kr)와
국가자료공동목록시스템(http://www.nl.go.kr/kolisnet)에서 이용하실 수 있습니다.(CIP제어번호: CIP2017035424)

한글 감성에 더해진
영문의 매력

캘리그라피

글자에 스타일을
입히다

한글 캘리그라퍼 장용아
영문 캘리그라퍼 전현영

탐나는책

PART I. 한글 캘리그라피

PART II. 영문 캘리그라피

⭕ 이탤릭체

⭕ 고딕체

⬤ 카퍼플레이트체

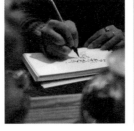
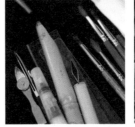
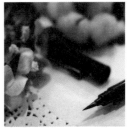
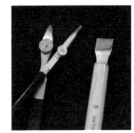

거리 어두워지고
우리 둘 뿐에
비었고
주변은
마냥
반죽같아

PART I.

한글 캘리그라피

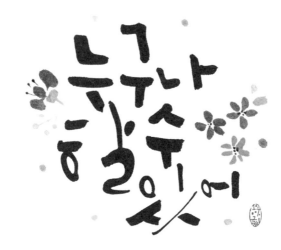

남들처럼 평범하게 회사를 다니는 디자이너였던 저는
별탈없이 다니던 회사를 그만두고 캘리그라피를 시작했습니다.
캘리그라피는 저에게 새로운 시작이었고 용기였습니다.
주변에서는 응원의 목소리 반, 우려의 목소리 반이었지만 천천히 꾸준하게 달려오니
점점 저를 알아주는 사람들이 많아지고 이렇게 책을 낼 수 있는 기회도 찾아왔습니다.
캘리그라피는 다른 취미에 비해 시작하기도 쉽고 돈도 많이 들지 않는 취미 중에 하나라고 생각합니다.
그래서 지금의 캘리그라피 열풍이 찾아온 거겠지요.
맘속으로 '캘리그라피를 해볼까?' 라고 생각하는 분들은
망설이지 말고 펜을 잡고 시작하길 바랍니다.

이 책에 씌여있는 캘리그라피 문구는 기존의 문구가 아닌
평소에 제가 느끼며 사는 부분들을 적은 문구들이 대부분입니다.
캘리그라피 연습도 하면서 공감하고 위로도 받으셨으면 좋겠습니다.
당신의 하루가 좀 더 촉촉해지길 바라요.

캘리그라피를 배우는 분들이 가장 관심을 갖게 되는 건 아무래도 붓펜이겠지요.
다양한 붓펜 가운데 쉽게 구입할 수 있고 대체적으로 많이 사용하는 붓펜을 소개하겠습니다.

쿠레다케 붓펜

가장 많이 사용하는 붓펜입니다.
이 제품은 다양한 컬러가 있지는 않지만 적당한 붓모 사이즈에 두루 쓰기 좋은 붓펜입니다.
리필이 가능하기 때문에 붓모가 망가지지만 않으면 카트리지만 구매해서 교체할 수 있습니다.

펜텔 컬러브러쉬

기존의 인기 있는 쿠레다케 붓펜과 모양은 흡사하지만 가격은 쿠레다케 붓펜의 거의 절반입니다.
리필이 없다는 게 흠이지만 본체 가격이 쿠레다케 붓펜의 리필 가격으로
가성비 대비 가장 좋은 붓펜이라고 생각하는 제품입니다.

펜텔 포켓브러쉬

제가 개인적으로 가장 좋아하고 오래 쓴 붓펜입니다.
카트리지 교체 방식으로 가격은 다른 붓펜에 비해 조금 비싼 편이지만,
붓모가 다른 것들에 비해 작고 날렵하여 얇은 선의 글씨, 흘려 쓰는 글씨 쓰기에 좋습니다.

펜텔 포켓 붓펜 키라리

펜텔에서 최근에 나온 붓펜으로, 붓펜 본체에 색상이 있다는 것 외에는 펜텔 포켓브러쉬와 거의 같다고 생각하면 됩니다.
본체 색상에는 연분홍, 연보라, 금색이 있으며, 사진 속 붓펜은 연보라색 본체입니다.

펜텔 워터브러쉬

워터브러쉬는 다양한 회사의 제품이 있지만 모두 써본 결과 펜텔 제품이 가장 만족스러웠습니다.
소, 중, 대로 나뉜 사이즈도 적당하고 내구성도 좋으며 가격까지 착합니다.
본래 워터브러쉬는 물을 넣어서 수채화를 그릴 때 사용하는 브러쉬이지만,
먹물을 넣으면 일반 붓펜처럼 사용할 수 있습니다.
두 개를 구비해서 하나는 먹물용, 하나는 색상용으로 사용하면 좋습니다.

지그 윙크 오브 스텔라 브러쉬

글리터 색상 브러쉬입니다.
은색, 금색의 쿠레다케 붓펜이 매우 고운 펄이라면 지그 윙크 오브 스텔라 브러쉬는 입자가 굵은 글리터 붓펜입니다.
특히 금색 글리터 색상의 글씨는 매우 고급스러워 보여 개인적으로 축하봉투에 많이 사용하며,
소장 욕구를 불러일으키는 제품입니다.

제브라 브러쉬펜

이 펜은 추천 붓펜은 아닙니다. 앞의 브러쉬들은 모두 한 가닥 한 가닥의 붓모로 이루어진 붓펜이지만
제브라 브러쉬펜은 스펀지 붓펜입니다.
가격이 다른 붓펜들에 비해 저렴하다는 장점이 있지만
스펀지 붓펜들은 금방 망가지기도 하고 붓모의 질감을 전혀 느낄 수 없기 때문에 추천하지 않습니다.

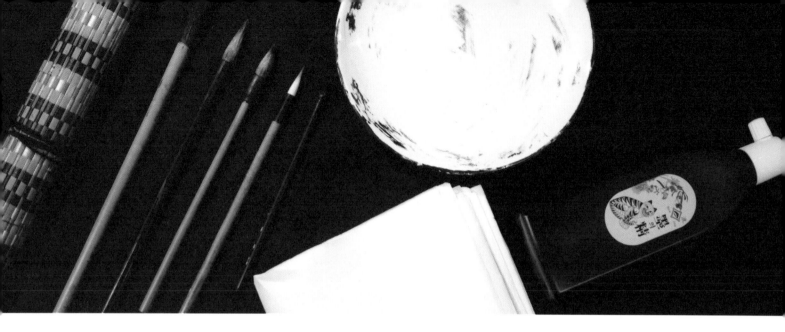

이 책에는 붓펜으로 쓴 글씨도 있고 붓으로 쓴 글씨도 있습니다.

붓펜으로 쓴 글씨도 연습할 때는 화선지에 붓으로 연습하기를 권합니다.

화선지에 붓으로 크게 써서 연습하면 형태도 금방 잡히고 어떤 부분을 틀리게 썼는지 쉽게 확인할 수 있습니다.

붓을 사용하기 위해서는 붓, 먹물, 먹물을 담을 접시, 화선지, 모포 그리고 필요에 따라 문진(서진) 정도만 준비하면 됩니다.

이 책에서 붓은 크게 겸호필 10호와 산마고도 세필을 많이 사용하였습니다.

먹물을 사용할 때는 물을 살짝 섞어서 사용하면 붓이 부드럽게 나갑니다.

화선지는 앞뒷면이 있기 때문에 만져보고 앞면(매끄러운 면)에 써야 합니다.

붓을 사용한 다음에는 항상 깨끗하게 세척해서 붓걸이에 걸어 붓모가 아래로 향하게 보관하는 게 가장 좋습니다.

캘리그라피는 붓뿐만 아니라
다양한 재료로 쓸 수 있습니다.
각 재료가 가진 특성을 이해하고 분석하여 써보면
붓으로 표현할 수 없는
새로운 느낌의 글씨를 쓸 수 있답니다.

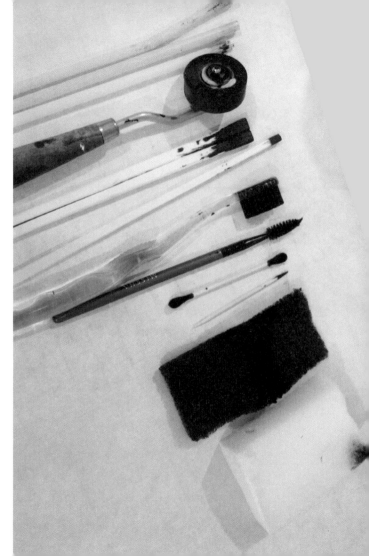

TIP

귀여운 느낌의 통통한 글씨입니다. 동글동글한 느낌을 살려 써주세요!

TIP

직선적인 느낌의 글씨로 굵기 변화가 포인트입니다.
굵기 변화에 유의해서 써주세요!

직선적인 느낌의 글씨에 기울기를 더하였습니다.
굵기 변화에 다양한 기울기까지 추가된 글씨입니다.
굵기와 기울기를 신경 써주세요!

전체적으로 과장된 곡선의 느낌이 들어가 있는 글씨입니다.
꼬리를 그려주는 느낌으로 글씨를 써보세요.
리듬을 타면서 써주면 더 좋아요.

흘리는 글씨, 날렵한 글씨를 쓸 때 사용되는 모양입니다.
너무 빠르게 쓰면 선이 정돈되지 않고 갈라지며 모양이 잘 안 잡히니
천천히 모양과 선을 신경 써주면서 쓰는 게 도움이 됩니다!

TIP

귀여운 느낌에 어울리는 글씨로 확실한 굵기 변화가 포인트입니다.

TIP

홀리는 글씨, 날렵한 글씨를 쓸 때 사용되는 모양입니다.
자음과 마찬가지로 너무 빠르게 쓰면
선이 정돈되지 않고 갈라지며 모양이 잘 안 잡히니
천천히 모양과 선을 신경 써주면서 쓰는 게 도움이 됩니다!

T I P

유려한 느낌의 모음 자형입니다.
곡선적인 특징을 살려서 연습해 주세요.
처음엔 자연스런 곡선이 나오기 힘드니 충분한 연습이 필요합니다!
손목이 아니라 팔 전체가 움직인다는 느낌으로 연습해 보세요.

예시된 자음과 모음은 비교적 쓰기 쉬운 자형의 순서대로 배열하였습니다. 순서대로 연습해 보세요.

앞에 제시된 예들은 극히 일부분입니다.
다양한 자형을 쓰기 위해선 평소에 새로운 느낌, 새로운 형태의 자형을 쓰는 연습이 필요해요.

이 책은 제가 글씨를 쓸 때 어떤 식으로 쓰는지 팁을 적어놓은 책입니다.
그렇기 때문에 보고 따라 쓰는 형식으로 이루어져 있습니다.
완성도 있는 자기만의 글씨를 쓰기 위해서는 많이 보고 많이 따라 써봐야 합니다.
처음에는 똑같이 복제한다는 마음으로 따라 써보세요. 나중엔 보지 않고 한번 써보세요.
이런 연습이 꾸준히 이어지면 자기만의 글씨를 찾을 수 있을 거예요.

이 책이 당신만의 글씨로 가득 채워지길 바랍니다.

이 글씨는 붓, 롤러, 나무젓가락, 빨대, 연봉, 상자의 잘린 단면을 이용해 쓴 것입니다. 이렇듯 한 작품에도 다양한 도구가 사용될 수 있답니다.

단어

단어 연습을 할 때는 가장 기본이 되는 선을 신경 써주세요.
그리고 따라 쓰기를 할 때에는 최대한 똑같이 쓰고,
응용을 할 때에는 최대한 정돈된 자형을 쓰는 것에 신경 써주세요.
연습할 때는 화선지에 붓으로 크게 크게 써주세요!

사용도구 : 겸호필 10호 그리고 먹물

TIP

쌍자음은 같은 모양을 반복해서 쓰는 것보다 크기와 굵기에 변화를 주는 게 좋아요.
세로 선은 직선으로 똑 떨어지는 것보다
약간씩 기울기를 넣어주면 더 효과적입니다!

TIP

단어를 쓸 때도 두 글자를 비슷한 크기로 쓰는 것보다
이렇게 하나에 강조를 주면 훨씬 재밌고 좋아 보입니다.

사용도구 : 겸호필 10호 그리고 먹물

사용도구 : 겸호필 10호 그리고 먹물

TIP

두 단어의 크기 변화에 신경 써주세요!

사용도구 : 겸호필 10호 그리고 먹물

TIP

사람이 윙크하는 모양으로 '안'을 표현했습니다.
그림을 직접적으로 그려 넣은 것이 아닌,
글씨 자체를 이미지화 시킨 것을 **이미지의 간접적 표현**이라고 합니다.
다양한 이미지의 간접적 표현을 연구하여
개성 있는 자신만의 캘리그라피를 써보면 어떨까요?

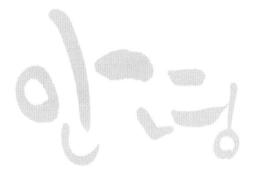

단어　콸콸

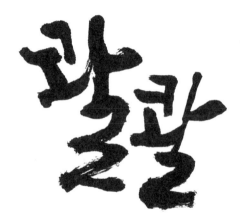

사용도구 : 산마고도 세필 그리고 먹물

TIP

제가 생각한 '콸콸'은 시원스러운 느낌이여서 글씨를 시원스럽고 강하게 썼습니다.
강한 느낌의 글씨를 쓸 때는 갈필(거친 선)을 이용하게 되는데
이 선은 빨리 써서 나오게 하는 것이 아니라 붓을 꽉 잡고 힘을 줘서 쓴다는 느낌과
자연스런 손의 떨림 그리고 붓의 다양한 면을 사용하여 표현해 주면 좋습니다.

TIP

클립으로 쓴 글씨입니다.
왼쪽은 A4용지에, 오른쪽은 화선지에 쓴 글씨입니다.
화선지에 쓰면 먹물을 빨리 흡수하기 때문에 한 번에 많은 획을 그을 수 없고,
닿자마자 클립에 묻은 먹물이 흡수되어 뭉친 점들이 생깁니다.
별자리 같은 느낌의 글씨를 쓸 때 이용하면 좋아요.

사용도구 : 클립 그리고 먹물

사랑해

TIP

곡선을 이용하여 부드러운 느낌으로 쓴 '사랑해'입니다.
'랑'의 'ㅏ'와 '해'의 'ㅐ' 곡선 부분은 어느 정도 붓과 친숙해야
자연스럽게 할 수 있으니 집중적으로 연습해 보세요.

사랑해

TIP

단어가 가지고 있는 느낌을 살려 써주세요.
'ㅡ'는 똑같은 두께로 이어붙여 쓰면 단조롭고 재미없어 보일 것 같아
필압 조절을 줘서 이어 썼습니다.

사용도구 : 산마고도 세필 그리고 먹물

사료

사용도구 : 산마고도 세필 그리고 먹물

TIP
'ㄲ'을 손가락처럼 표현했습니다.
단어가 가지고 있는 느낌을 살려 써주세요.

꿈지랑

사용도구 : 털실 그리고 먹물

TIP

실로 쓴 글씨입니다.
실의 가닥을 이용하여 재밌는 느낌으로 표현해 보세요.

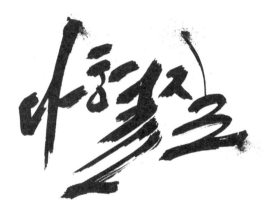

사용도구 : 수세미, 칫솔 그리고 먹물

TIP

위 글씨처럼 거칠고 강한 글씨를 원할 땐 수세미나 칫솔과 같이
솔이나 거친 소재로 쓰면 붓으로 쓸 때보다 더 쉽게 효과를 얻을 수 있어요.
위 단어는 글씨는 수세미로 쓰고 먹 튀김은 칫솔로 효과를 주었습니다.
이런 방식은 화선지에 쓰면 먹이 잘 번지고 쉽게 찢어질 수 있으니
일반 도화지에 쓰는 걸 추천합니다!

오들오들

TIP

의성어, 의태어 쓰기는 감정 표현 능력을 기르기에 매우 좋은 연습입니다.
의성어, 의태어가 가지고 있는 고유의 느낌을 최대한 살려서 연습해 주세요.
또한 의성어, 의태어는 단어가 반복되는 경우가 많기 때문에
단어를 똑같이 반복하여 쓰기보단 크기, 모양을 변형해서 표현하면
훨씬 더 좋은 글씨를 쓸 수 있을 거예요!

사용도구 : 겸호필 10호 그리고 먹물

오들오들

이글이글

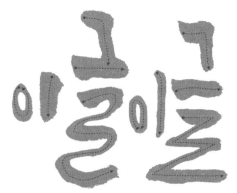

TIP

단어가 가지고 있는 느낌을 살려 써주세요.
두 단어가 반복될 때는 똑같이 연달아 쓰지 말고 조금씩 변형하여 표현해 주세요.

사용도구 : 산마고도 세필 그리고 먹물

이글이글

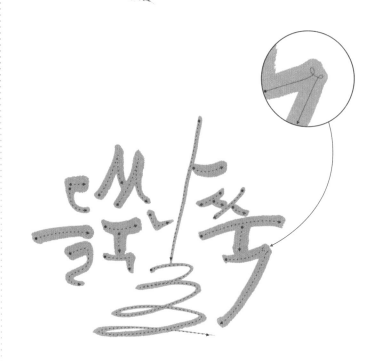

TIP

의성어, 의태어 쓰기는 감정 표현 능력을 기르기에 매우 좋은 연습입니다.
의성어, 의태어가 가지고 있는 고유의 느낌을 최대한 살려서 연습해 주세요.

사용도구 : 겸호필 10호 그리고 먹물

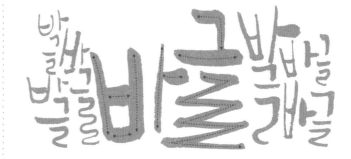

사용도구 : 산마고도 세필 그리고 먹물

TIP

단어가 가지고 있는 느낌을 살려서 써주세요!
붓을 세워서 쓰면 선의 굵기 조절이 수월합니다.

바글바글
바글바글
바글바글 바글바글 바글바글
그래글

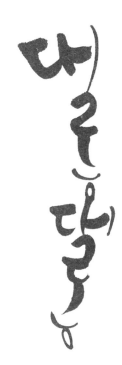

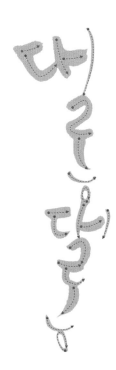

TIP

대롱대롱의 느낌을 더 살려주기 위해
글씨 배치를 세로로, 그리고 글자를 서로 붙여서 썼습니다.
이렇듯 글씨 느낌에 맞는 배치도 함께 생각해 보세요!

사용도구 : 산마고도 세필 그리고 먹물

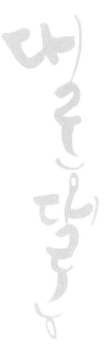

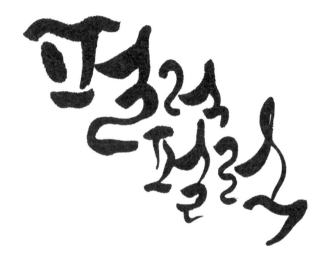

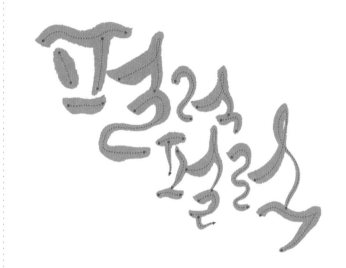

TIP

두 단어가 반복될 때는 똑같이 연달아 쓰지 말고 조금씩 변형하여 표현해 주세요.
크기에 변화를 주면 더 좋습니다!

사용도구 : 산마고도 세필 그리고 먹물

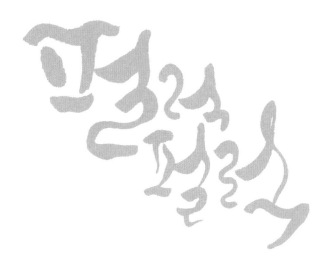

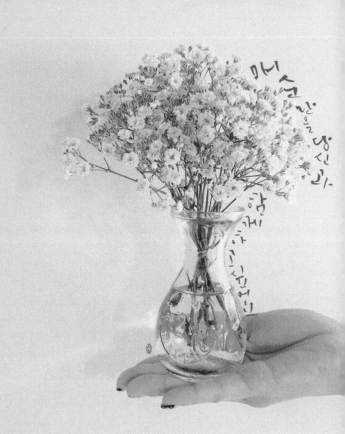

매 순간을 당신과 함께하고 싶어요.

단문

단어 연습 열심히 하셨나요?
지금부터는 캘리그라피를 쓸 때 가장 많이 쓰게 되는 단문입니다.
단문부터는 글자의 배치와 간격 조절 등을 생각해야 합니다.
조화로워야 좋아보입니다. 한 가지의 특징만 넣어서 표현하지 말고
다양한 크기, 굵기, 기울기를 넣어 조화롭고 다채로워 보이는 글씨를 써보세요!

사용도구 : 단봉 붓 그리고 먹물

TIP

초라한 기분이 들 땐 온몸에 힘이 쭈욱~ 빠지죠.
그런 느낌을 확실히 살리기 위해 실제로 힘을 빼고 글씨를 써보세요.
느낌이 훨씬 잘 전달될 거예요.

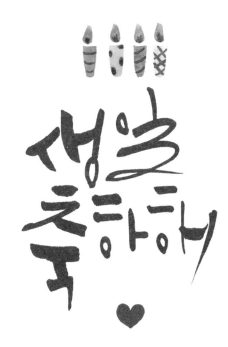

단문 생일 축하해

사용도구 : 겸호필 10호 그리고 먹물, 수채화 물감

TIP

'일'의 'ㄹ' 모양이 어려울 수 있습니다.
빠르게 쓴 듯 보이지만 빨리 쓰면 오히려 모양이 흐트러지니
천천히 모양을 확실히 잡는다는 느낌으로 써야 합니다.

TIP

빠른 속도로 쓴 글씨처럼 보일 수 있으나 빠른 속도로 쓴 글씨가 아닙니다.
오히려 빠른 속도로 쓰면 갈필(거친 선)이 나올 수 있으므로
평소에 쓰는 속도로 쓰면서
'약'의 'ㄱ' 부분과 '다'의 뻗은 선들을 시원스럽게 표현해 주세요!

사용도구 : 겸호필 10호 그리고 먹물

시간이
약이다

TIP

이 글씨는 목감기 걸렸을 때 목의 까끌까끌함을
붓의 질감을 이용해 '목'의 'ㄱ'에서 표현했습니다.
이런 질감은 붓펜으로 표현하기엔 한계가 있으니 이런 느낌을 원할 땐 붓을 사용해 주세요.
어떤 부분을 강조하여 표현을 할지 먼저 생각해서 정하고 쓰면
훨씬 정돈된 글씨를 쓸 수 있을 거예요.

사용도구 : 겸호필 10호 그리고 먹물

TIP

붓펜으로 글씨를 쓸 때 순간적으로 종이에 붓펜이 닿거나 다소 강한 힘으로 쓰게 되면
정돈되지 않은 삐침이 생기기 쉽습니다.
○ 표시 부분처럼 삐침이 생기지 않도록 연습해 주세요.
○ 표시 부분 외에도 모든 선의 시작 부분이 다 해당됩니다.
긴 곡선의 선을 이용해 바람의 느낌을 주었습니다.
과하지 않은 자연스런 긴 곡선 연습을 많이 해보세요!

사용도구 : 펜텔 컬러브러쉬

바람갈참

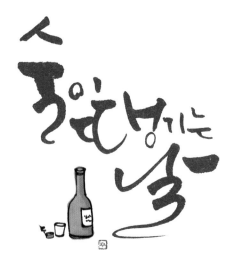

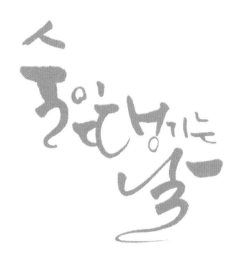

T I P

쌍자음을 쓸 때는 똑같이 쓰는 것보단 서로 다르게 써주는 게 좋아요.
세필로 쓴 글씨이기 때문에 전반적으로 붓을 세워서 썼지만
굵은 선이 필요할 때는 눕혀서 썼습니다.
굵기에 맞게 붓의 각도를 조절해 주면 훨씬 효과적인 굵기 표현을 할 수 있어요.

사용도구 : 오자오양 세필 그리고 먹물

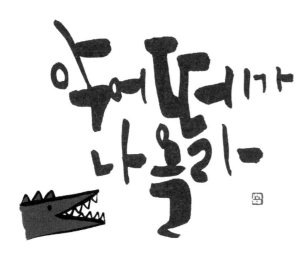

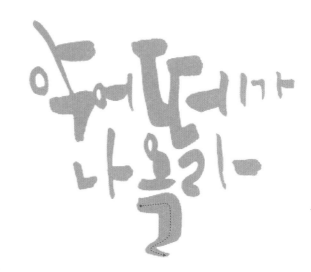

TIP

받침의 굵기를 강조하여 통통하며 귀여운 느낌을 살려 주었습니다.
하지만 전부 통통하면 대비가 없어 효과적이지 않기 때문에
얇은 선도 있어야 한다는 것 잊지 마세요!
마지막엔 나만의 전각을 찍음으로써 완성도를 높여보세요!

사용도구 : 겸호필 10호 그리고 먹물

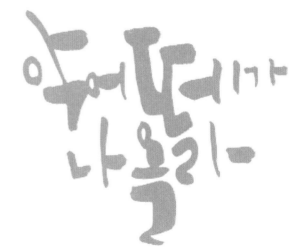

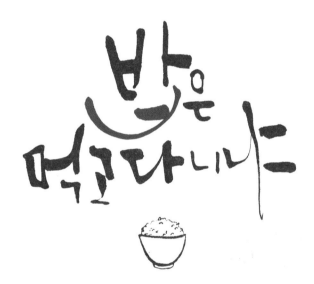

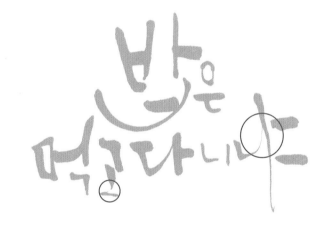

사용도구 : 겸호필 10호 그리고 먹물

TIP

'밥'의 받침 'ㅂ'은 확실히 크게 써주세요!
○표시의 흘리는 부분을 잘하기 위해선
평소에 붓의 힘 조절 연습을 꾸준히 해주는 게 좋아요.

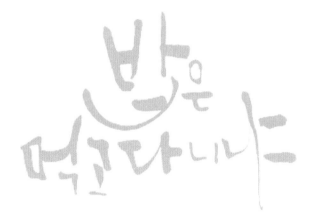

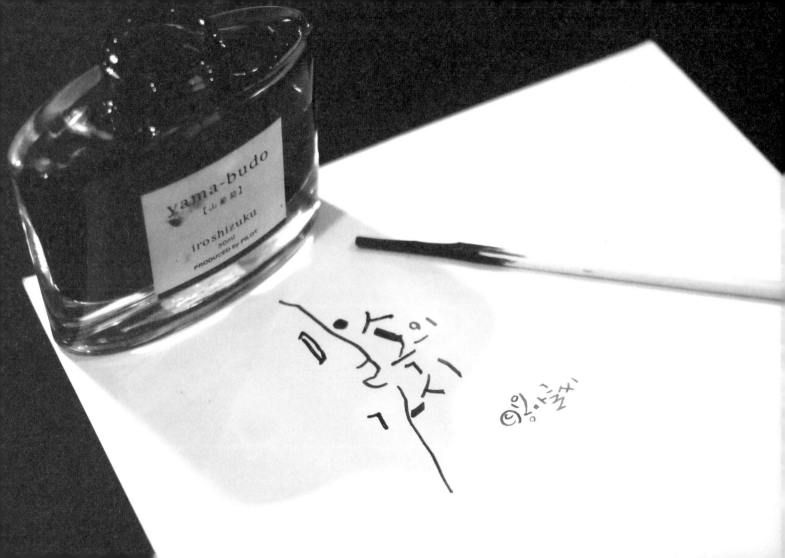

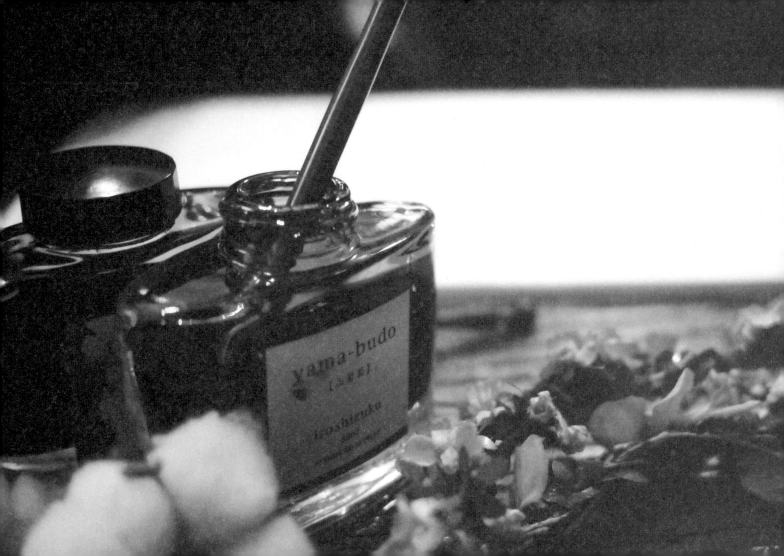

사용도구 : 펜텔 포켓용 붓펜 그리고 수채화 물감

TIP

탁탁 끊어지는 느낌으로 날렵하게 표현해 주세요.

따라 써보기 2단계

너나의
든든한
배낙

혼자 써보기

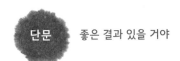 단문 좋은 결과 있을 거야

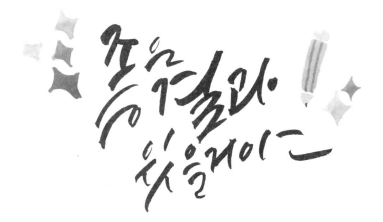

사용도구 : 수채화붓 그리고 먹물, 수채화 물감

TIP

'ㅎ'의 모양과 'ㅑ'의 간격이 포인트입니다!

좋은걸과
싶을때야

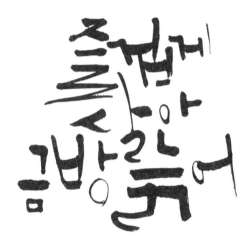

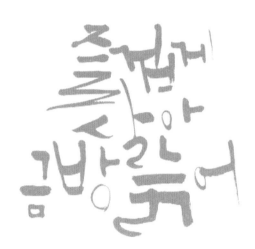

TIP

즐겁게 살라는 의미를 전달하기 위해 받침 'ㄹ'과 'ㄺ'의 모양을
재밌게 표현하려 했습니다.
얇은 선을 이용하여 선 굵기의 효과를 극대화 시킨 글씨입니다.
평소에 얇은 선 연습을 많이 했다면 무리 없이 할 수 있을 거예요!

사용도구 : 겸호필 10호 그리고 먹물

TIP

흘리는 글씨는 초반에 연습할 때는 천천히 쓰면서
모양을 확실하게 잡아주어야 합니다.
빠지는 선들은 시원스럽게 표현해 주세요!

사용도구 : 겸호필 10호 그리고 먹물

피할수
없으면
즐겨라

향기로 기억된 사람

TIP

항상 가로로 쓰는 것보다 세로 형식으로도 써보면
또 새로운 느낌으로 표현할 수 있답니다!

향기로운 삶이 된 사람

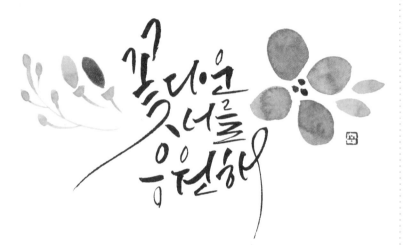

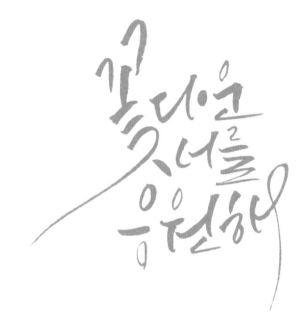

사용도구 : 펜텔 포켓용 붓펜, 그리고 수채화 물감

TIP

곡선을 살려서 글씨를 써주세요.
천천히 써야 모양을 더 예쁘게 잡을 수 있어요!

꽃다운
너를
응원해

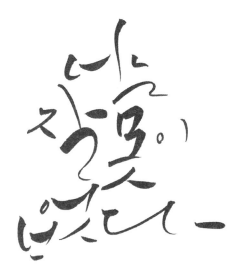

사용도구 : 펜텔 포켓용 붓펜

TIP

힘을 빼고 물 흐르듯이 써야 합니다.
'ㅓ' 의 가로획이 반달 모양인 것이 포인트!

나는
지금이
맞다

TIP

붓펜으로 글씨를 쓸 때 순간적으로 종이에 붓펜이 닿거나 다소 강한 힘으로 쓰게 되면
정돈되지 않은 삐침이 생기기 쉽습니다.
○표시 부분처럼 삐침이 생기지 않도록 연습해 주세요.
선을 얇고 길게 빼는 연습 그리고 시원스러운 곡선을 중점으로 연습해 주세요.

사용도구 : 펜텔 컬러브러쉬

숙은 행을 어도

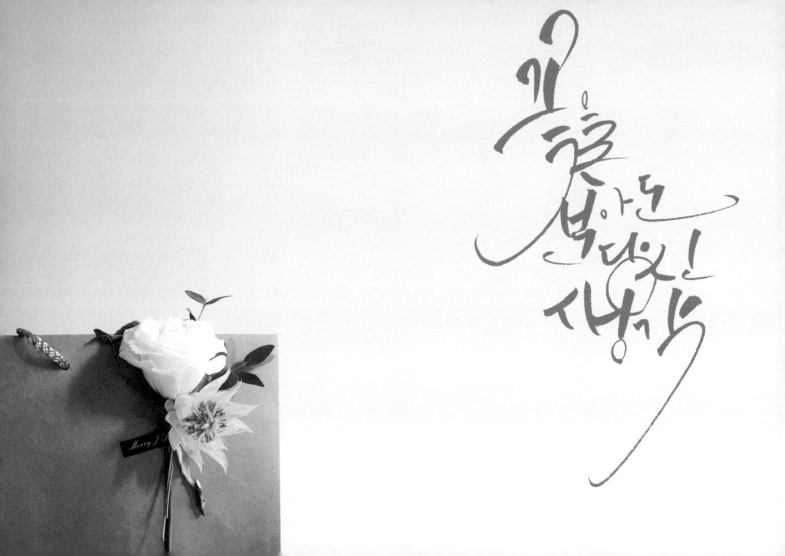

꽃을 보아도 당신 생각

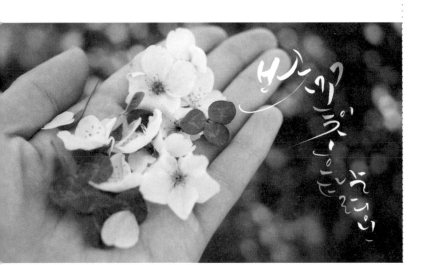

TIP

글자 배치와 쭉 뻗은 선들을 이용해 꽃잎이 흩날리는 느낌을 주었습니다.
○ 표시 부분처럼 삐침이 생기지 않도록 연습해 주세요.

사용도구 : 사경필 세필 그리고 먹물

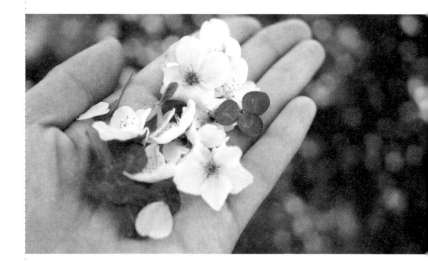

홍대에서
젊음충전

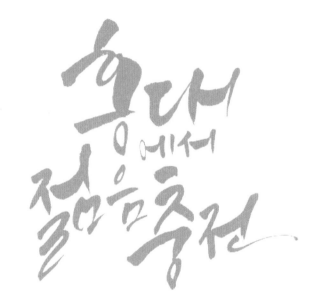

사용도구 : 겸호필 10호 그리고 먹물, 수채화 물감

홍대에서
젊음충전

TIP

앞에서 비슷한 느낌의 글씨를 썼던 걸 떠올리며
역시 기울기를 신경 써서 써주세요.
그림 테두리는 먹물로 그리고 다 마른 다음에 수채화 물감으로 칠해 주었습니다.

홍대에서 젊음충전

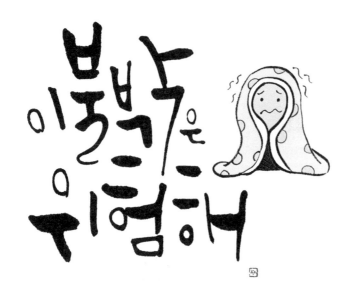

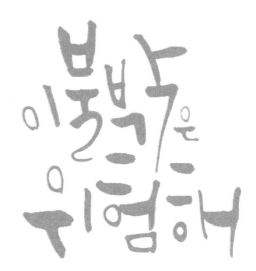

사용도구 : 오자오양 세필 그리고 먹물

TIP

'ㄲ'의 크기와 길이 변화에 신경 써주세요.
이 글씨는 세필로 쓴 글씨인데 세필은 작은 글씨를 쓸 때 사용하는 붓으로
큰 글씨를 쓰는 경우 원하는 느낌의 선이 안 나올 수 있기 때문에
자기가 쓰고자 하는 글씨 크기에 맞춰 붓을 잘 선택하는 것이 중요합니다.

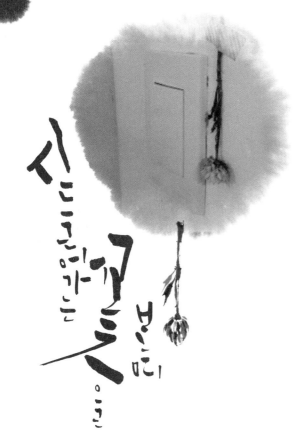

사용도구 : 산마고도 세필 그리고 먹물

TIP

글자 간에 간격을 넓게 주어 공허한 느낌을 주었습니다.
같은 모양의 글자여도 글자 간의 간격을 어떻게 주느냐에 따라 느낌이 많이 달라지니
글씨를 쓸 때 서로 간의 간격도 고려해서 써보면
평소와 다른 새로운 느낌의 글씨를 쓸 수 있을 거예요.

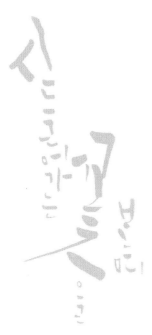

화를 내어서 무얼 하나

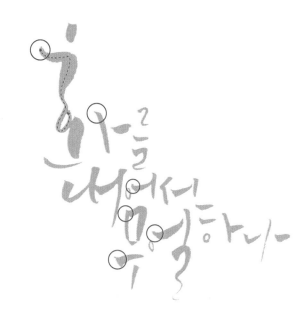

TIP

○ 표시 부분처럼 삐침이 생기지 않도록 연습해 주세요.
'화'에서 'ㅎ'을 화가 나서 화르륵! 불이 나는 것처럼 표현했습니다.
다양한 표현 방법을 생각해 보세요!

사용도구 : 펜텔 컬러브러쉬

하늘

내어서

무엇하나

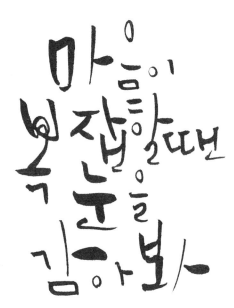

사용도구 : 펜텔 포켓용 붓펜

TIP

○ 표시 부분처럼 삐침이 생기지 않도록 연습해 주세요.
'복'의 'ㅂ'에서 복잡한 심경을 표현하였습니다.
붓펜이어도 최대한 세워서 잡고 선을 그으면 얇은 선을 표현하기 훨씬 수월합니다.

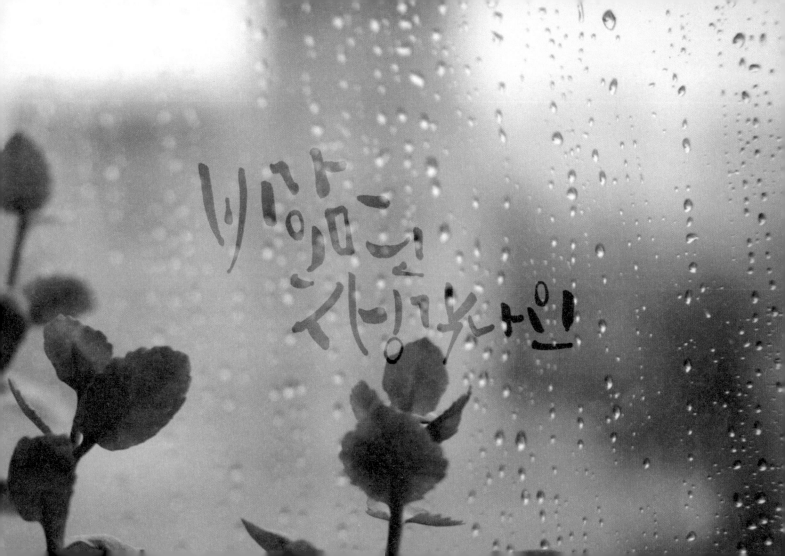

비맑이
생각난이

맛점...

TIP

우울한 느낌의 글이기 때문에 선을 힘이 없어 보이게 표현한 글씨입니다.
팔에 힘을 빼고 써야 힘이 없고 흘러가는 듯한 느낌의 선이 잘 표현됩니다.
그림도 일부러 색을 넣지 않고 먹물의 농담을 이용하여 흑백으로 표현했습니다.

사용도구 : 오자오양 세필 그리고 먹물

슬픔이 않으로
지나가다

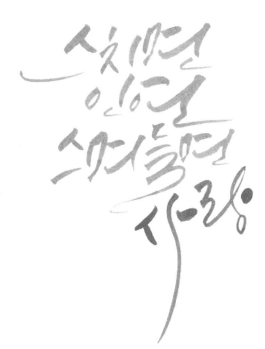

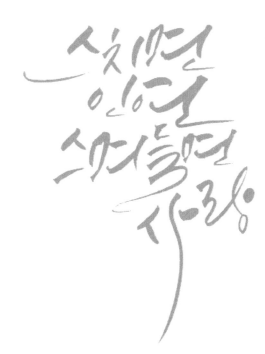

TIP

워터브러쉬와 수채화 물감을 이용하면 내가 원하는 색으로 글씨를 쓸 수가 있어요.
중간중간 색을 바꾸어서 그러데이션의 효과를 줄 수도 있습니다!

사용도구 : 펜텔 워터브러쉬 그리고 수채화 물감

스치면 인연 스며들면 사랑

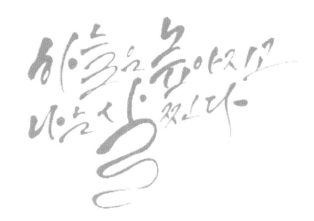

사용도구 : 겸호필 10호 그리고 먹물

TIP

'ㅏ'를 쓸 때 점을 이용한 특징이 있는 글씨입니다.
'ㄹ' 받침도 똑같이 쓰지 않고 서로 다른 모양을 사용하여 재미를 주고
간단한 먹 번짐을 이용하여 구름을 표현했습니다.

하늘은 높아지고
나뭇잎 짙다

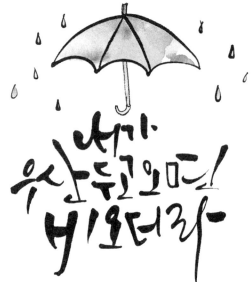

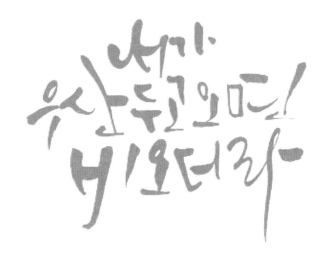

사용도구 : 겸호필 10호, 펜텔 포켓용 붓펜 그리고 먹물, 수채화 물감

TIP

기울기에 신경 써주세요.

네가
우산 두고 왔더니
비오더라

사용도구 : 펜텔 컬러브러쉬

TIP

붓을 계속 똑같이 잡지 말고 필요에 따라 고쳐 잡으면서 글씨를 써보세요.
'잇'의 'ㅆ'과 '를'의 받침 'ㄹ'은 붓을 최대한 세워서 쓸 수 있게 바짝 잡고 썼습니다.

있는 그대로의 나를 보여주겠니

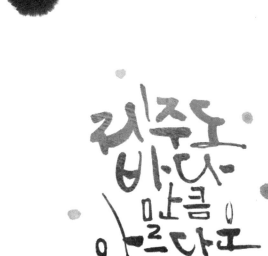

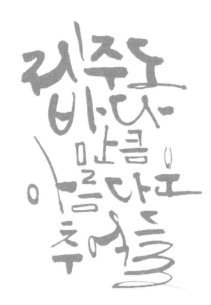

T I P

위 글씨는 포토샵으로 제주바다 사진을 글씨에 얹혀서 작업했지만
수채화 물감과 워터브러쉬를 이용하면 포토샵 작업 없이도
원하는 색상으로 글씨를 쓸 수가 있어요.

사용도구 : 펜텔 포켓용 붓펜

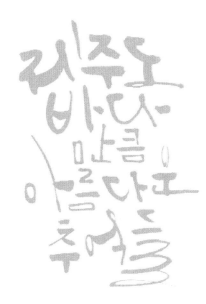

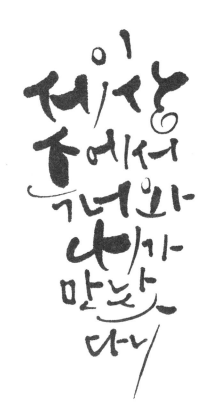

사용도구 : 사경필 세필 그리고 먹물

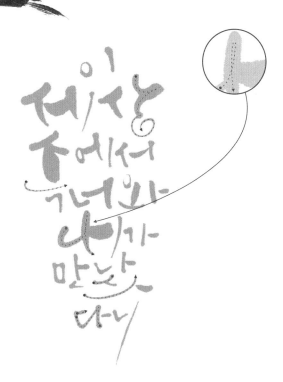

TIP

굵기 변화가 다양한 글씨는 붓을 세워서 쓰는 게 좋아요.
특히 얇은 선을 쓸 때는 붓을 세워서 써야 얇고 예쁜 선이 나옵니다.
너무 속도를 줘서 빠르게 확 내리면 거친 선이 나오거나 굵기 변화가 생겨서
원하는 선이 나오지 않을 수 있으니 참고하세요.

이 세상 속에서 그녀와 내가 만났으니

힘내라는 말 대신 손을 잡아주세요

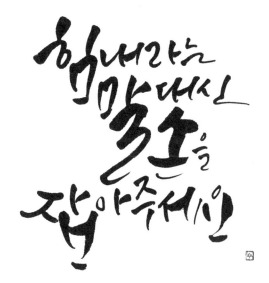

TIP

어떤 단어를 강조하고 싶은지를 먼저 정하고 글씨를 쓰면
자연스럽게 크기와 굵기에 변화를 주기가 쉬워지고
짜임새 있는 글씨를 쓸 수 있어요.

사용도구 : 오자오양 세필 그리고 먹물

힘내라는 말 대신
손을
잡아주세요

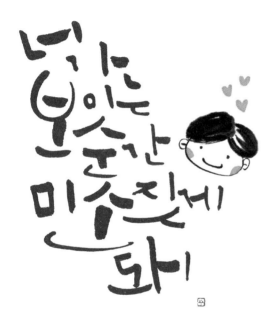

사용도구 : 산마고도 세필 그리고 먹물, 수채화 물감

붓을 세워 잡고 써보세요.
'미소'의 'ㅗ' 부분을 사람이 미소 짓는 입의 모양으로 해주었습니다!

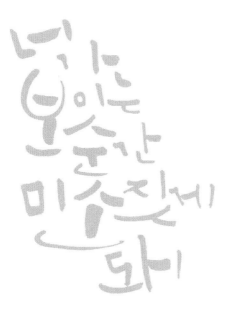

내 마음속으로 문을 열고 들어오세요

사용도구 : 겸호필 10호 그리고 먹물

TIP

세로쓰기이기 때문에 줄이 흐트러지지 않도록 유의해 주세요.

가끔,

아니 종종 네가 너무 얄밉고 확 놓아버리고 싶을 정도로 미울 때가 있다.
근데 난 놓을 수도, 이 마음을 멈출 수도 없어.

기운데
멈출수없어

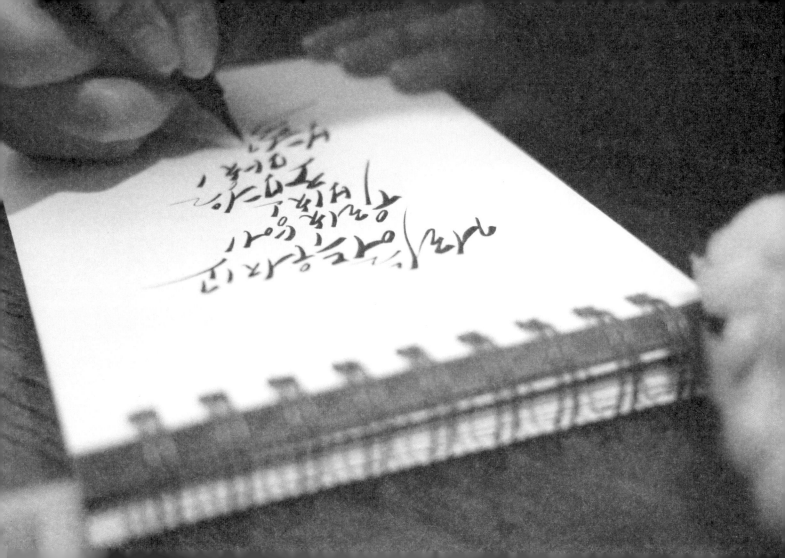

장문

장문 쓰기가 어려운 이유는 생각할 게 많기 때문입니다.
전체적인 글자의 흐름, 그리고 배치를 먼저 생각하고
그 다음 포인트가 될 단어도 잡아본 다음에 써보세요.
훨씬 더 수월하게 쓸 수 있을 거예요.
당신만의 작품, 기대할게요!

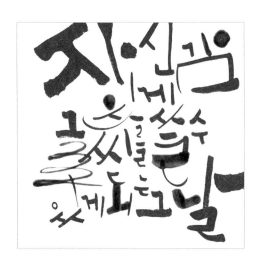

사용도구 : 겸호필 10호 그리고 먹물

TIP

정사각형 종이에 가득 차게 쓴 글씨입니다.
꼭 종이 안에 글씨를 쓰려 하지 말고 글씨가 종이 밖으로 잘라져 나가도록 배치해 보세요.
글씨는 먹의 농담을 이용하여 썼습니다.
붓 2개, 먹접시 2개를 준비하여 먹물을 만들어놓고 쓰면 편합니다.

그동안 혼자서는
답답했던 마음을
풀어준다

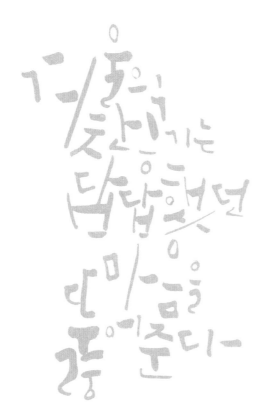

인생의 짧았기는 답답했던 마음을 풀어준다

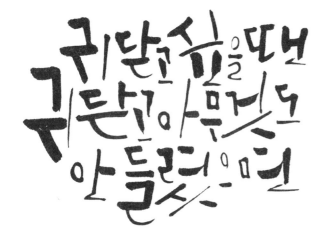

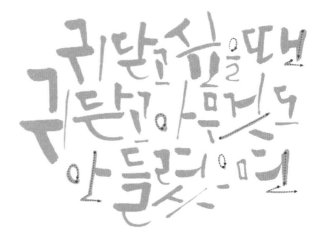

TIP

위 문구처럼 같은 단어가 반복될 때는 똑같이 쓰기보다는
조금씩 변형을 줘서 다르게 써주는 게 좋아요.

사용도구 : 겸호필 10호 그리고 먹물

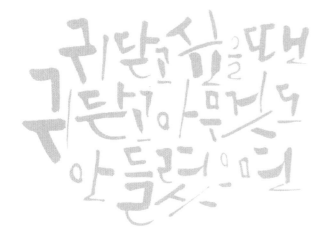

사용도구 : 펜텔 포켓용 붓펜

TIP

장문이 어려운 이유는 글자의 배치에 대해 생각할 것이 많아지기 때문입니다.
아무리 글씨를 잘 써도 배치가 좋지 않으면 글의 효과가 반감되니
배치에 신경 쓰면서 그에 맞게 글자를 강조해서 표현해 주세요.

거리는 어두워지고
우리집 창에
비추는
조명은
마치
별 같아

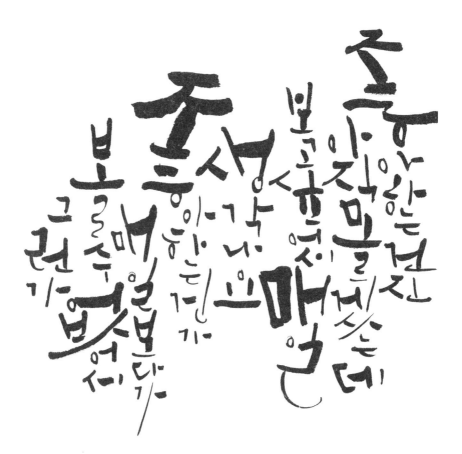

좋아하는 건진 아직 모르겠는데

보고 싶어서 매일 생각나요

좋아하는 건가

매일 보다가 볼 수 없어서 그런가

Re.

ㅓ1ㅈ5됀제ㅣㄴ

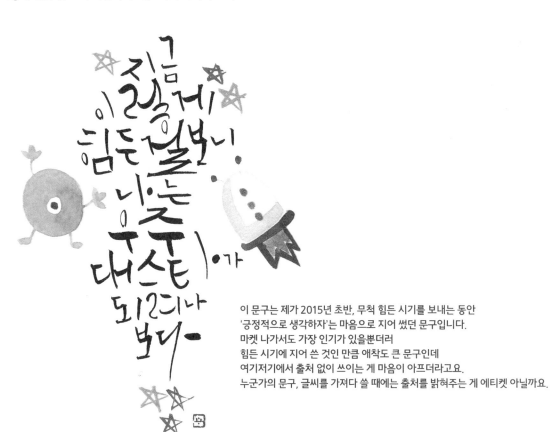

이 문구는 제가 2015년 초반, 무척 힘든 시기를 보내는 동안
'긍정적으로 생각하자'는 마음으로 지어 썼던 문구입니다.
마켓 나가서도 가장 인기가 있을뿐더러
힘든 시기에 지어 쓴 것인 만큼 애착도 큰 문구인데
여기저기에서 출처 없이 쓰이는 게 마음이 아프더라고요.
누군가의 문구, 글씨를 가져다 쓸 때에는 출처를 밝혀주는 게 에티켓 아닐까요.

사용도구 : 펜텔 포켓용 붓펜 그리고 수채화 물감

그
지금
이렇게
힘들게 걸어보니
나 오는
우주
먼지라)가
되려나
보다

맛있는걸
먹는데,
그사람이
떠오르면
그건
사랑이야

사용도구 : 이쑤시개 그리고 먹물

TIP

이쑤시개로 쓴 글씨입니다. 이쑤시개는 먹물을 머금는 양이 적기 때문에
화선지가 아닌 도화지나 A4용지에 쓰는 걸 추천해요!

맛있는걸
먹는다
사람이
더우리
그건
사랑이는

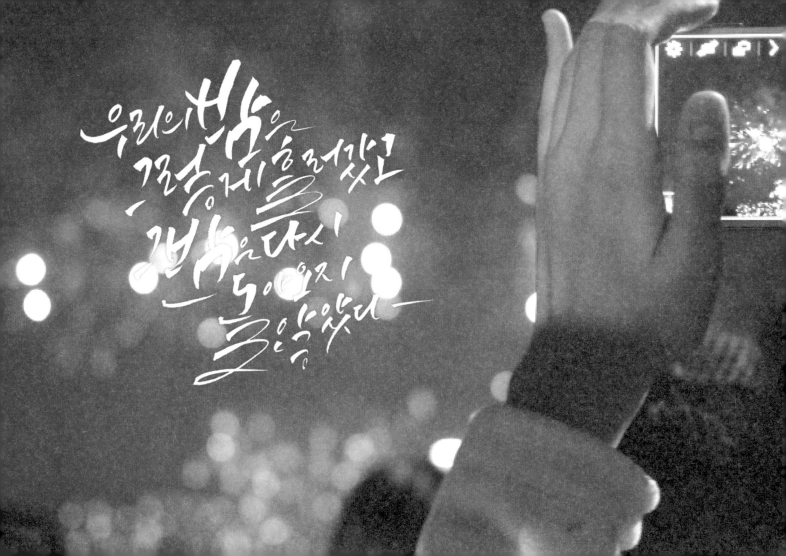

/우리의 밤은 그렇게 흘러갔고
그 밤은 다시 돌아오지 않았다/

카톡 프로필이 자주 바뀌는 건 마음이 불안정하기 때문이야

카톡프로필이
자주바뀌는건
마음이
ㅂ안정하기
ㅌ때문이야

2o16
창인캘리그라피

TIP

목탄으로 쓴 글씨입니다. 크레파스로 쓴 글씨와 비슷한 느낌입니다.
목탄은 끝을 뾰족하게 깎는 게 힘들기 때문에
끝의 단면을 잘 사용하여 굵기를 표현해야 합니다.

사용도구 : 목탄 그리고 연필

가득프글일으의
자주바뀌는걸
마음이
사양공하기
좋때문이는

퇴근길 버스 안 창밖을 바라보고 있는 사람들
저마다 무슨 생각을 하고 있을까

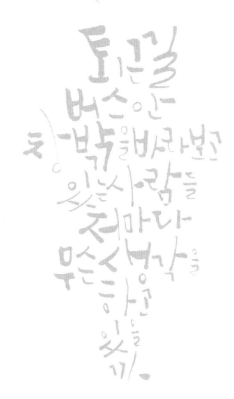

TIP

글자 배열에 신경 써서 써주세요.

사용도구 : 산마고도 세필 그리고 먹물, 수채화 물감

/ 어디서 이런 사람이 이렇게 혜성같이 나타났을까 /

어디서
이런
사랑이
이렇게
헤성같이
나타났을까

같이를 닮아쓴다

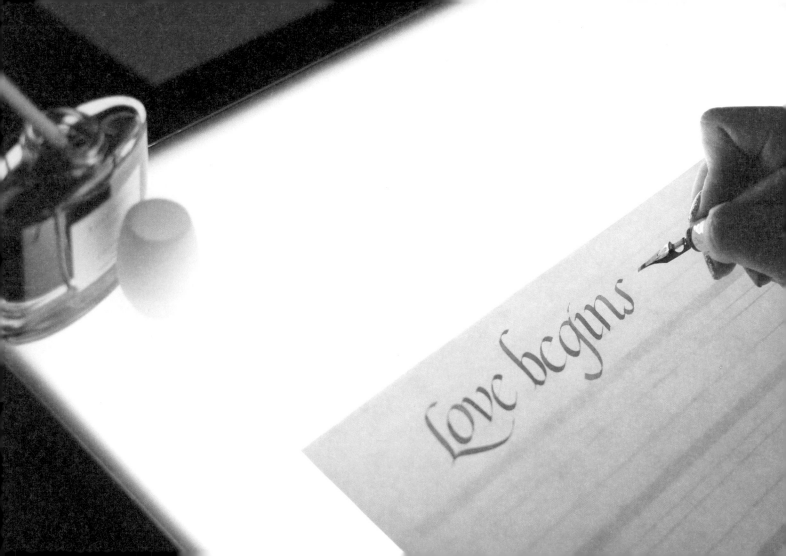

PART II.
영문 캘리그라피

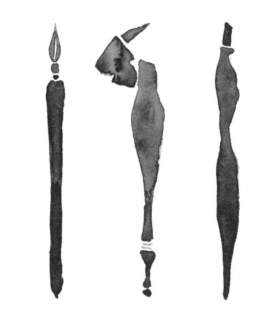

calligraphy till I die

"아빠, 아빠는 다시 태어나면 어디서 태어날래?"

"우리 공주는 어디서 태어나고 싶노?"

"나는 미국!! 그라모 영어공부 안 해도 되잖아."

"아빠는 그냥 우리나라에서 태어날란다."

"와???"

"아빤 영어를 못하잖아…"

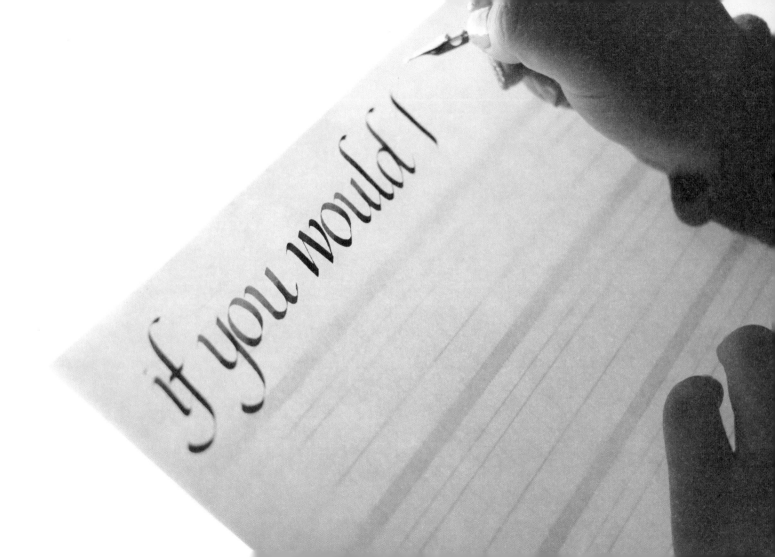

닙　펜촉의 정식 명칭. 사이즈가 클수록 큰 글씨가 써진다. 시판되고 있는 닙 중에 자신에게 맞는 닙을 구매해서 쓰면 된다.
서체별로 닙을 달리 사용하는 경우도 있다. 붓에 잉크를 찍어서 닙에 묻혀 사용하면 된다.

レ저부아　닙에 조금 더 많은 양의 잉크를 저장시켜 주는 도구. 레저부아 일체형 닙이 있고, 끼워쓰는 닙이 있다.

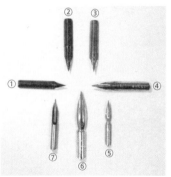

카퍼플레이트체를 쓸 때
사용하는 닙의 종류들.
끝이 뾰족해서
호수가 따로 있지는 않다.

(이 책에서는 ①을 사용했다.)

이탤릭체와 고딕체를 쓸 때
사용하는 닙의 종류들.
호수별로 사이즈가 다르다.

(이 책에서는 ①을 사용했다.)

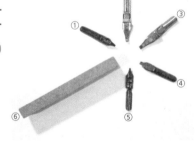

카퍼플레이트체를 쓸 때 사용하는 닙

① 질럿 303
② 질럿 404
③ EF 프린시펄
④ 니코 G
⑤ 브라우스 66EF
⑥ 니코 스푼펜
⑦ 제브라 마루펜

같은 종류의 닙끼리 보관을 해두면
찾아쓰기가 편리하다.

이탤릭체와 고딕체를 쓸 때 사용하는 닙

① D.레오나트 테이프 - 레저부아 분리형
② 스피드볼 A스타일 - 레저부아 일체형
③ 스피드볼 C스타일 - 레저부아 일체형
④ 브라우스 스퀘어 - 레저부아 분리형
⑤ W.미첼 라운드핸드
⑥ 닙 연마용 돌

펜 홀더

펜대의 정식 명칭. 일반적인 형태의 스트레이트 펜 홀더와 카퍼플레이트체에 쓰이는 오블리크 펜 홀더 두 가지 형태가 있다.

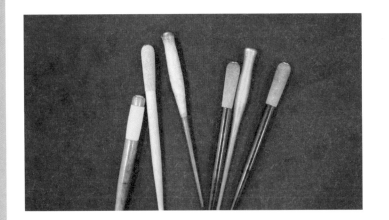

일자형으로 스트레이트 펜 홀더라고 한다.

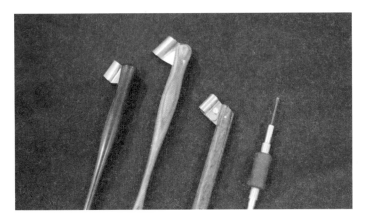

옆 부분에 금속으로 된 플런지가 달린 것이 특징으로 정식 명칭은 오블리크 펜 홀더이다. 사용하기 전에 플런지에 닙을 끼운 상태에서 각도를 교정하면 더 좋다. 닙의 종류에 따라 호환이 안 되는 펜 홀더가 있을 수 있으니 구입 전 확인이 필요하다.
카퍼플레이트체는 대개 오블리크 펜 홀더를 사용하지만 스트레이트 펜 홀더를 써도 된다.

잉크

시판되고 있는 잉크는 크게 만년필용 잉크와 드로잉용 잉크가 있다. 만년필용 잉크의 경우 닙과 호환이 되는지 확인을 하고 구입하는 것이 좋다. 잉크는 컬러에 한계가 있으므로 수채화 물감이나 과슈 물감도 많이 사용한다.

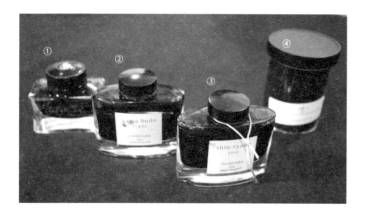

잉크

필자가 주로 사용하는 잉크들.

① 펠리칸 에델슈타인

② ③ 파일롯트 이로시주쿠

④ 월넛잉크

 가루로 되어 있는 월넛잉크는 물에 타서 원하는 농도를 맞춰 사용하면 된다.

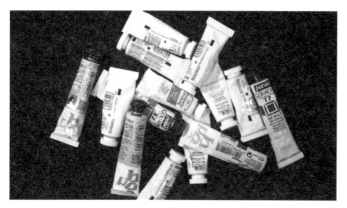

과슈 물감

수용성 아라비아 고무를 교착제로 써서 반죽한 불투명한 느낌의 물감. 과슈 물감을 쓸 때는 쓸 만큼만 파레트에 덜어내고 즉시 뚜껑을 닫아야 물감이 굳지 않는다. 빨리 굳는 단점이 있어서 닙에 묻혀서 쓸 때에는 닙을 자주 세척해 주는 것이 좋다.

이탤릭체를 쓸 때는 닙의 기울기를 30도로 유지한다.
닙의 기울기가 너무 크거나 작으면 글자의 굵기가 넓어지거나 좁아질 수 있다.

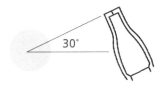

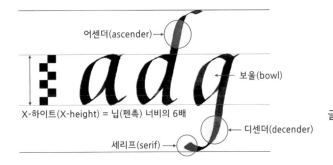

어센더(ascender)

보울(bowl)

X-하이트(X-height) = 닙(펜촉) 너비의 6배

디센더(decender)

세리프(serif)

이탤릭체 소문자

X-하이트는 사용하고자 하는 닙과 서체마다 비율이 다른데
이탤릭체 소문자의 경우 닙 너비의 6배이다.
소문자의 경우 d나 g처럼 X-하이트의 범위를 벗어나는 형태가 있는데
X-하이트의 위에 있으면 어센더, X-하이트의 아래에 있으면 디센더라고 한다.
어센더와 디센더의 높이는 보통 닙의 너비의 5배 정도인데
디센더의 경우 그것보다 더 길게 쓸 수 있다.
글자의 속 공간을 의미하는 보울은 형태를 동일하게 유지해 주는 것이 미관상 보기 좋고
세리프의 경우 닙에 힘을 줘서 형태를 분명하게 해주는 것이 좋다.
이탤릭체 세로획의 기울기는 약 7도~10도 정도로 살짝 기울여서 써야 한다.

이탤릭체 대문자

이탤릭체 대문자의 경우 X-하이트는 소문자보다 약간 큰, 닙 너비의 8배이다.
닙의 기울기는 소문자와 마찬가지로 30도를 유지해 주면 되고
첫 번째 획은 A,B,F,H,I,K,M,N,P,R,T의 경우 아래에서 위로 올라가는데
획이 너무 두꺼워지지 않게 주의해야 한다.
그리고 중간에 위치하는 짧은 가로획들은 닙을 살짝 눕혀서 약간 얇게 만들어줘야 한다.

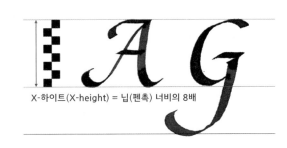

X-하이트(X-height) = 닙(펜촉) 너비의 8배

고딕체를 쓸 때는 닙의 기울기는 45도이고 글씨 자체의 기울기는 직선이므로 세로획이 일정하게 나올 수 있도록 해야 한다.

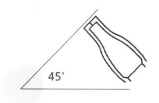

45°

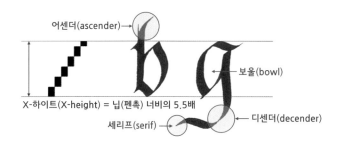

어센더(ascender)

보울(bowl)

디센더(decender)

세리프(serif)

X-하이트(X-height) = 닙(펜촉) 너비의 5.5배

고딕체 소문자

X-하이트는 사용하고자 하는 닙과 서체마다 비율이 다른데 고딕체 소문자의 경우 닙 너비의 5.5배이다. 소문자의 경우 b나 g처럼 X-하이트의 범위를 벗어나는 형태가 있는데 이탤릭체와 마찬가지로 X-하이트의 위에 있으면 어센더, X-하이트의 아래에 있으면 디센더라고 한다. 어센더는 닙 너비의 3배, 디센더는 닙 너비의 3.5배 정도의 높이이다. 세리프의 경우 닙에 힘을 줘서 형태를 분명하게 해주는 것이 좋다. 고딕체 세로획의 기울기는 직선이므로 처음에 쓸 때는 가이드 라인을 이용해서 세로획이 일정하게 나올 수 있도록 한다.

고딕체 대문자

고딕체 대문자의 경우 X-하이트가 소문자보다 약간 큰, 닙 너비의 7배이다. 닙의 기울기는 소문자와 마찬가지로 수직을 유지해 주면 되고 장식적인 획들이 너무 커지지 않도록 해야 한다.

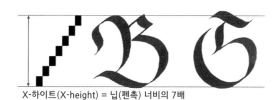

X-하이트(X-height) = 닙(펜촉) 너비의 7배

카퍼플레이트체는 이탤릭체와 고딕체의 닙과 달리 가늘고 끝이 뾰족한 닙을 쓴다. 그래서 닙의 기울기는 없고, 선의 굵기는 손힘의 강약으로 조절한다. 가이드 용지 와 닙의 기울기는 보통 45도라고 하는데 오블리크 펜 홀더를 끼운 상태에서 너무 눕거나 서지 않도록 하는 것이 좋다. 글씨 자체의 기울기는 52도인데 닙의 중심축 이 세로획과 일직선이 되면 라인이 기울기에 맞게 잘 그어진다.

X-하이트(X-height)

어센더(ascender)
보울(bowl)
루프(loop)
헤어라인(hairline)
X-하이트(X-height)
디센더(decender)
루프(loop)

카퍼플레이트체의 X-하이트는 이탤릭체, 고딕체와는 다르게 어센더, X-하이트, 디센더의 비율이 3:2:3이 되는 게 일반적이나 이 비율은 1:1:1이나 3.5:2:3.5 등으로 달리 해서 쓸 수 있다. 세로획의 기울기는 52도, 62도 등이 많이 쓰이는데 이 책에서의 기울기는 52도이다. 기본적인 명칭은 이탤릭체, 고딕체와 동일하고 서체의 특징에 따라서 루프와 헤어라인이 있다. 루프는 k나 z처럼 어센더나 디센더 라인에서 나타나는 닫힌 모양의 속 공간을 뜻하고, 헤어라인은 얇은 획을 뜻한다.

카퍼플레이트체 대문자의 경우 X-하이트와 어센더 두 공간을 다 쓰는데 G,J,Y 세 개는 예외적으로 디센더 공간까지 사용한다. A를 예로 들면 가로획을 그을 때 기준이 되는 가이드 라인의 명칭을 웨이스트 라인이라고 한다. 대문자에도 소문자와 마찬가지로 루프가 존재하는데 이때 루프는 소문자보다 크기가 커야 한다.

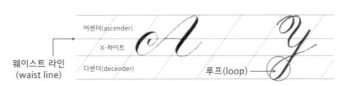

어센더(ascender)
X-하이트
웨이스트 라인
(waist line)
디센더(decender)
루프(loop)

이탤릭체 숫자 숫자 역시 닙의 크기에 따라서 가이드 라인을 그어 사용하면 된다.

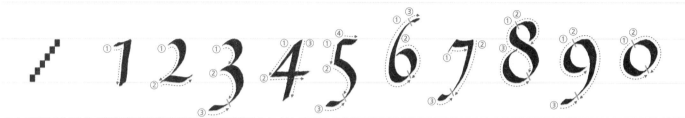

카퍼플레이트체 숫자 숫자의 높이는 소문자 "t" 와 동일하거나 약간 더 길다.

"8"은 두 가지 모양이 있다.

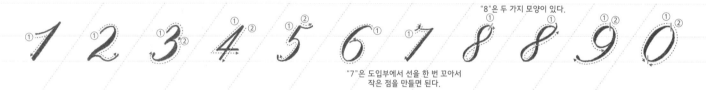

"7"은 도입부에서 선을 한 번 꼬아서
작은 점을 만들면 된다.

카퍼플레이트체 특수기호 . , : ; ' " " ! ? - ~ &

.(period mark)와 ,(comma)의 경우
가이드 라인의 베이스 라인에 맞추면 된다.

'(apostrophe)와
""(double quotation mark)는
어센더의 가운데에 위치하면 된다.

-(dash/hyphen)와 ~(tilde)는
x-height의 중심에 위치하면 된다.

:(colon)의 경우 x-height의 중앙에,
;(semicolon)의 경우 베이스 라인에
밑부분을 맞추면 된다.

!(exclamation point)와
? (question mark)의 높이는
소문자 "d" 와 같다.

&(ampersand)의 높이는
소문자 "d"의 높이와 동일하다.

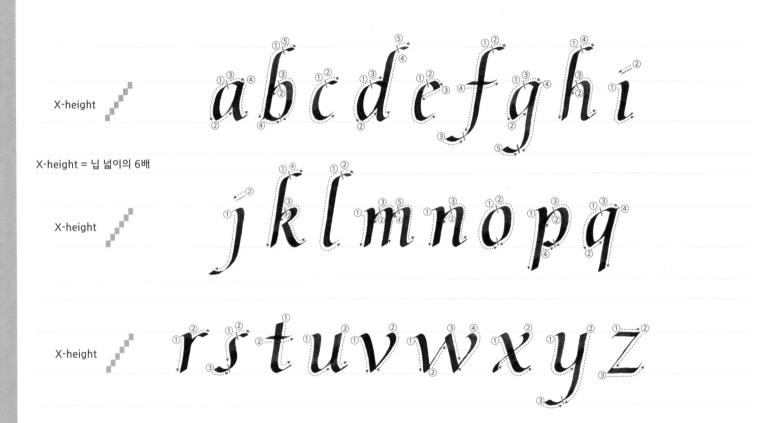

X-height

X-height = 닙 넓이의 6배

X-height

X-height

○ 좀 더 자세히 알아보아요.

'e'와 'k'는 머리가 너무
커지지 않도록 해야 해요.

X-height *a* *e* *k* *r*

②번에서 올라가는 획이
X-height = 닙 넓이의 6배 X-height의 3/4이상 올라가야
③번 획의 기울기가 급해지지 않아요.
d,g,q가 이 경우에 해당해요.

'r'은 ②번 획이 다른 알파벳과 다르게
한 번에 이어지므로 넓어지지 않게 해야 해요.

'v', 'w', 'x'의 경우
①번 획의 기울기가 반대예요.

X-height *t*

't'는 X-height가
다른 알파벳보다 높아요.

X-height

X-height = 닙 넓이의 8배

X-height

X-height

X-height

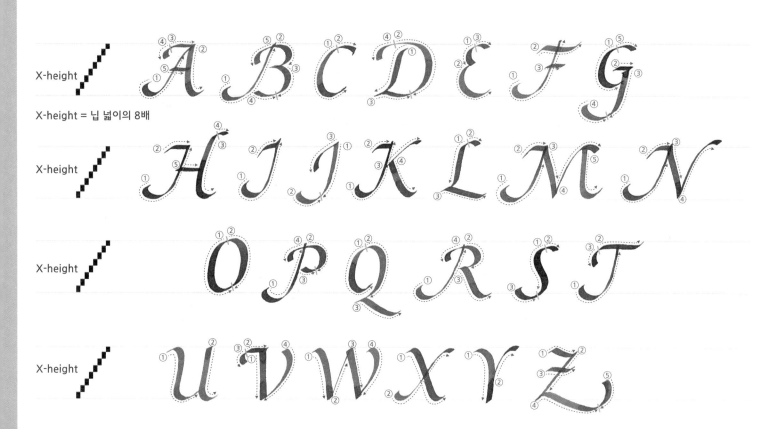

○ 좀 더 자세히 알아보아요.

X-height

X-height = 닙 넓이의 8배

A

①번 획은 밑에서 위로 올려주세요.

'G'의 'C' 부분 X-height가
다른 대문자보다 짧아요.

G

J

'I'와 모양과 비슷하나 시작점이 달라요.
그리고 'I' 보다 조금 더 길어요.

X-height

O

보울의 형태가 중요해요.

'Q'의 'O'부분 X-height가 짧아요.

Q

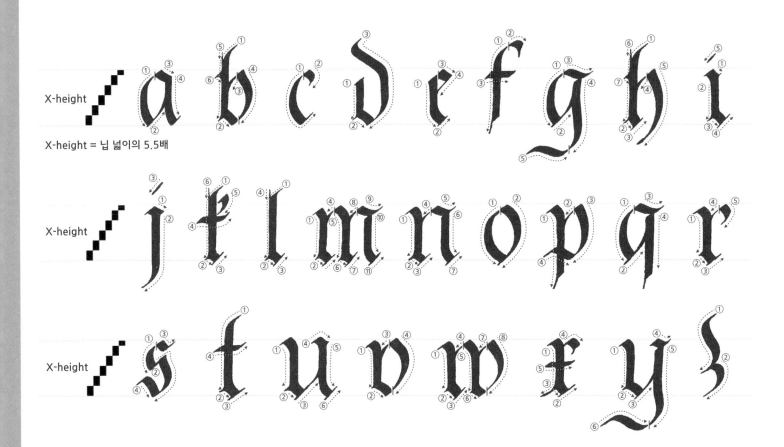

X-height

X-height = 닙 넓이의 5.5배

⭕ 좀 더 자세히 알아보아요.

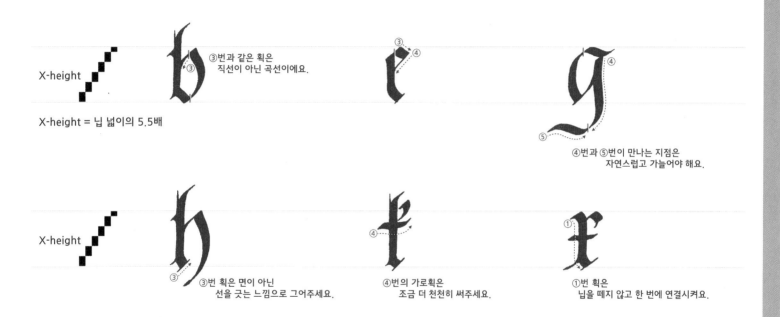

X-height

X-height = 닙 넓이의 5.5배

③번과 같은 획은
직선이 아닌 곡선이에요.

④번과 ⑤번이 만나는 지점은
자연스럽고 가늘어야 해요.

X-height

③번 획은 면이 아닌
선을 긋는 느낌으로 그어주세요.

④번의 가로획은
조금 더 천천히 써주세요.

①번 획은
닙을 떼지 않고 한 번에 연결시켜요.

· 세로획 끝의 얇은 선은 닙의 한쪽 부분만 사용해서 내려오세요.
· 세로획 사이의 공간의 비율이 일정하게 나올 수 있도록 해주세요.

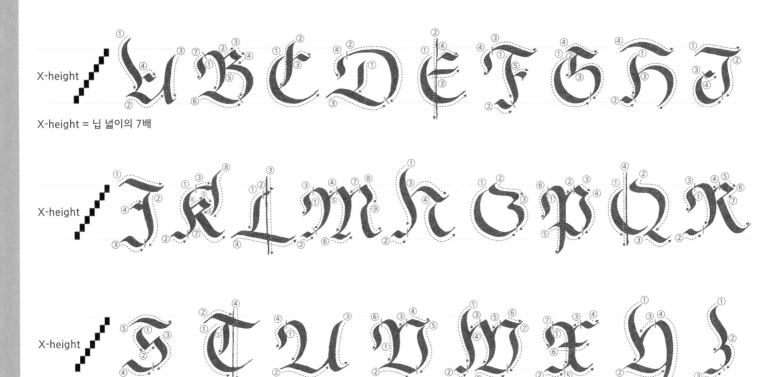

X-height

X-height = 닙 넓이의 7배

X-height

X-height

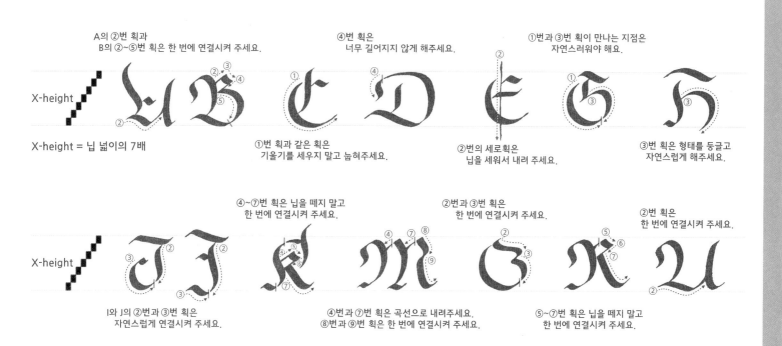

○ 좀 더 자세히 알아보아요.

A의 ②번 획과
B의 ②~⑤번 획은 한 번에 연결시켜 주세요.

④번 획은
너무 길어지지 않게 해주세요.

①번과 ③번 획이 만나는 지점은
자연스러워야 해요.

X-height

X-height = 닙 넓이의 7배

①번 획과 같은 획은
기울기를 세우지 말고 눕혀주세요.

②번의 세로획은
닙을 세워서 내려 주세요.

③번 획은 형태를 둥글고
자연스럽게 해주세요.

④~⑦번 획은 닙을 떼지 말고
한 번에 연결시켜 주세요.

②번과 ③번 획은
한 번에 연결시켜 주세요.

②번 획은
한 번에 연결시켜 주세요.

X-height

I와 J의 ②번과 ③번 획은
자연스럽게 연결시켜 주세요.

④번과 ⑦번 획은 곡선으로 내려주세요.
⑧번과 ⑨번 획은 한 번에 연결시켜 주세요.

⑤~⑦번 획은 닙을 떼지 말고
한 번에 연결시켜 주세요.

· 세로획 끝의 얇은 선은 닙의 한쪽 부분만 사용해서 내려오세요.

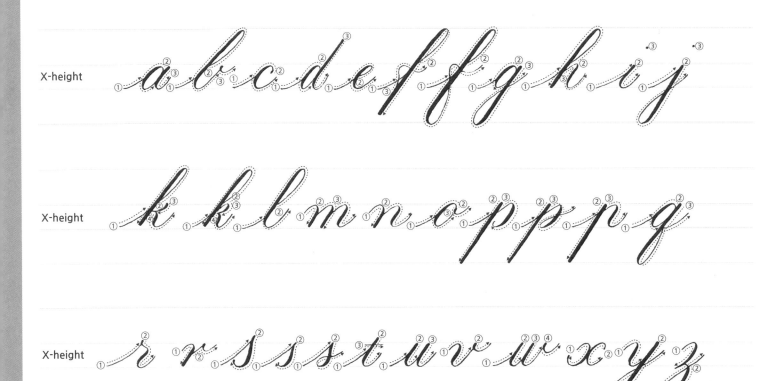

X-height

X-height

X-height

○ 좀 더 자세히 알아보아요.

'f'는 두 가지 종류를 다 쓸 수 있어요.

X-height *d* *f f* *i j*

'd'는 어센더가 다른 알파벳에 비해 낮아요.

'i'와 'j' 윗부분의 점은
어센더의 중심에 위치해요.

X-height *k k* 'p'는 세 가지 종류를 다 쓸 수 있어요. *r r*

p p p

'k'는 두 가지 종류를 다 쓸 수 있어요.

'r'은 두 가지 종류를 다 쓸 수 있어요.

't'는 X-height가 다른 알파벳에 비해 조금 더 높고,
가로획은 X-height 라인에 위치해요.

X-height *s s s* *t* ① *u* ① *v w* ①

's'는 세 가지 종류를 다 쓸 수 있어요.

'u','v','w'는 모양이 비슷한 만큼
①의 형태를 헷갈리지 않게 유의해야 해요.

X-height

X-height

X-height

X-height

X-height

○ 좀 더 자세히 알아보아요.

X-height

'A'의 가로획은 X-height 라인에 위치해요.

'B'의 머리 부분이 너무 커지지 않도록 유의해야 해요.

'L'의 좌측 하단 부분의 루프는
눌린 모양의 타원이에요.

'F'의 가로획은 X-height 라인에 위치해요.

X-height

'D'의 좌측 하단 부분의 루프는
눌린 모양의 타원이에요.

'G'의 'C'부분의 크기는
X-height의 위쪽에 위치해요.

X-height

'P'의 머리 부분이
너무 커지지 않도록 유의해야 해요.

'R'의 머리 부분이
너무 커지지 않도록 유의해야 해요.

'X' 는 한 번에 쓰는 만큼
기울기가 뒤틀리지 않도록
유의해야 해요.

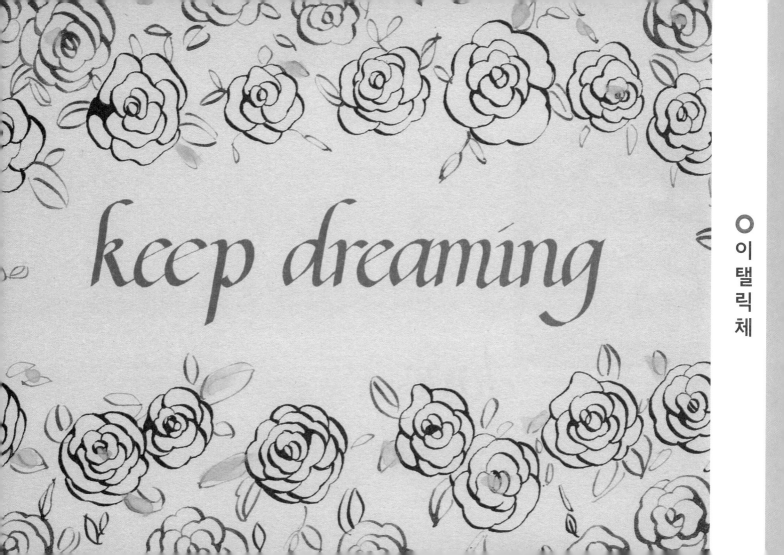

keep dreaming

이탤릭체

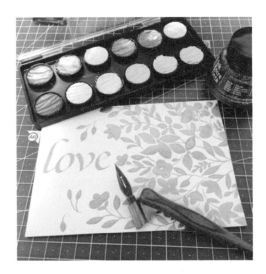

love

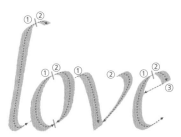

love

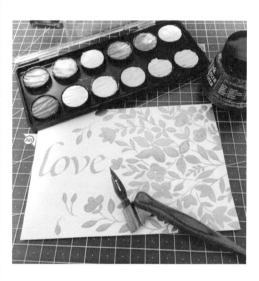

happiness

it's OK

Good Luck

Good Luck

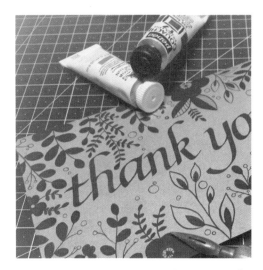

○ thank you 고마워

thank you

○ 따라 써보기 1단계

thank you

thank you

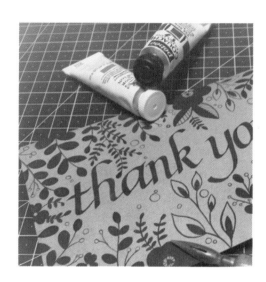

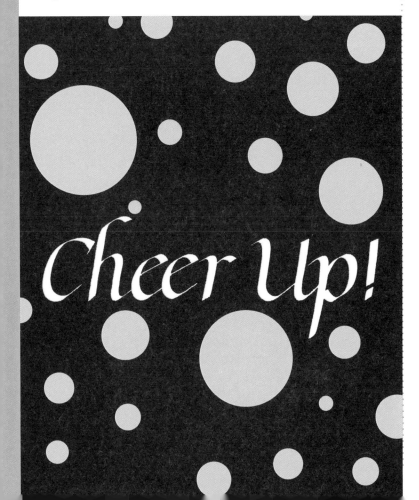

Cheer Up!

Cheer Up!

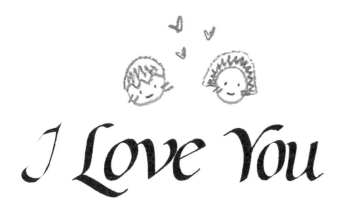

I Love You

○ Congratulation! 축하합니다!

Congratulation !

○ 따라 써보기 1단계

Congratulation !

○ 따라 써보기 2단계

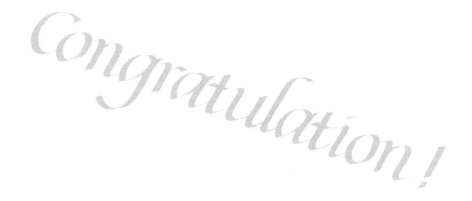

○ 혼자 써보기

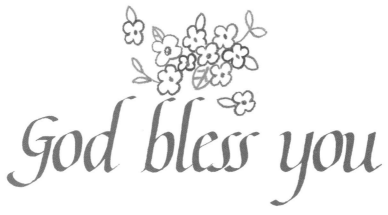

God bless you

⭕ **따라 써보기 1단계**

God bless you

God bless you

time
to
blossom

time
to
blossom

time
to
blossom

smile
you are
beautiful

smile
you are
beautiful

smile
you are
beautiful

Merry
Christmas
Merry
Christmas

Merry
Christmas

Merry
Christmas
Merry
Christmas

Merry
Christmas

Merry

Christmas

Merry

Christmas

present
is
present.

present
is
present.

present
is
present.

a
simple life is
a
beautiful life

a
simple life is
a
beautiful life

a
simple life is
a
beautiful life

We all are addicted
to
something

We all are addicted
to
something

We all are addicted
to
something

Let's say
"See you again"
Don't say
"Bye"

Let's say
"See you again"
Don't say
"Bye"

Let's say
"See you again"
'Don't say
"Bye"

close your eyes

when

you are distressful

close your eyes

when

you are distressful

close your eyes

when

you are distressful

Just Enjoy Your Life

Everyone Gets Old Quickly

○ 따라 써보기 1단계

Just Enjoy Your Life

Everyone Gets Old Quickly

Just Enjoy Your Life
Everyone Gets Old Quickly

○ 혼자 써보기

No one could substitute

for you

No one could substitute

for you

No one could substitute

for you

the most brightest

person is you,

yourself ever

the most brightest

person is you,

yourself ever

We all are something special

We all are something special

We all are something special

it's the day needed to someone's mere concern for me

it's the day needed to someone's mere concern for me
아주 사소한 관심이 필요한 날

○ the stars are much brighter in the inky darkness
별은 어둠 속에서 더 빛난다

○ 따라 써보기 1단계

the stars are

much brighter

in the inky darkness

the stars are

much brighter

in the inky darkness

the stars are

much brighter

in the inky darkness

You are nervous
because you are free

○ 따라 써보기 1단계

You are nervous
because you are free

You are nervous
because you are free

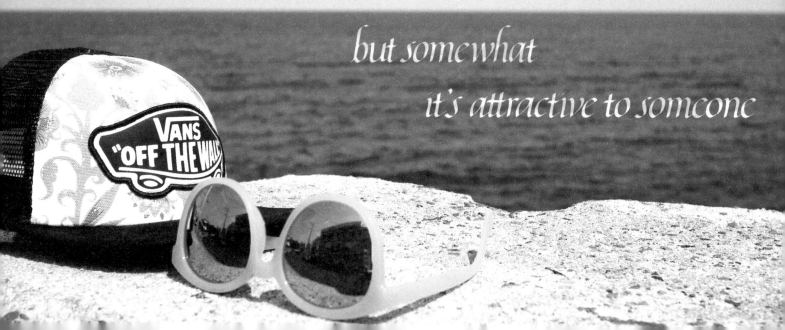

i thought my image is demerit

but somewhat

it's attractive to someone

i thought my image is dermerit. but somewhat it's attractive to someone.
단점이라고 생각했던 내 모습이 다른 누군가에겐 매력으로 다가간다.

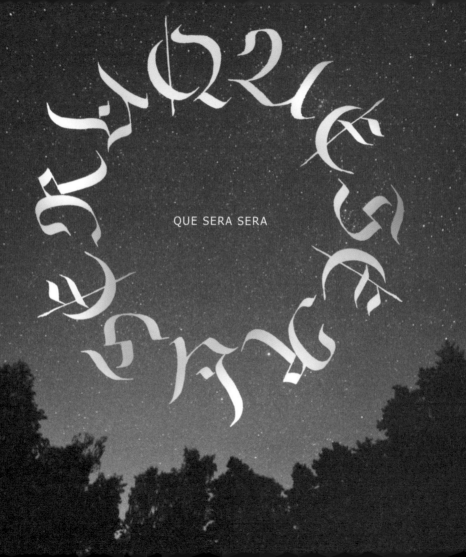

QUE SERA SERA

O 고딕체

○ lovesome 사랑스러운

lovesome

○ 따라 써보기 1단계

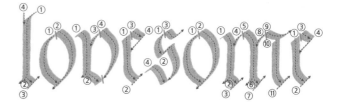

lovesome

moonlit

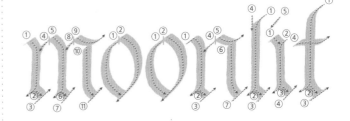

moonlit

be nice

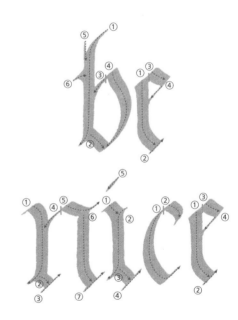

be
nice

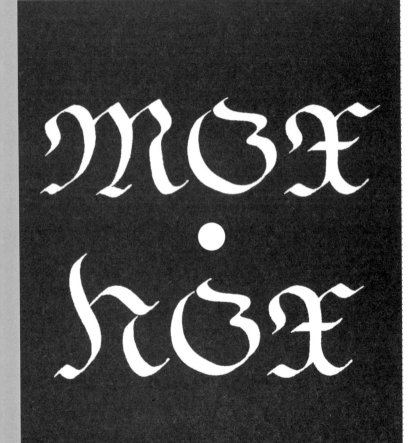

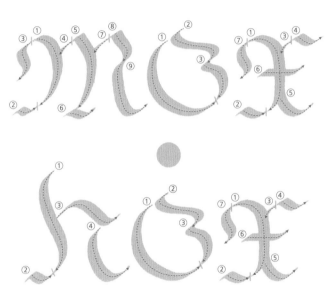

○ hang in there 잘 견뎌봐

hang in there

○ 따라 써보기 1단계

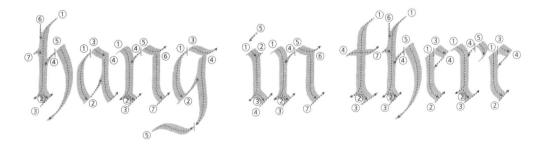

hang in there

○ 혼자 써보기

○ SERENDIPITY 뜻밖의 발견

○ **따라 써보기 1단계** (여기부터는 쓰는 순서를 기억해서 따라 써보세요.)

SERENDIPITY

serendipity

SERENDIPITY

serendipity

naci
para
conocerte

naci
para
conocerte

naci
para
conocerte

alis volat

propriis

○ 따라 써보기 1단계

alis volat

propriis

alis volat

propriis

live
the
moment

live
the
moment

live
the
moment

never give up
on your
DREAMS

never give up
on your
DREAMS

never give up
on your
DREAMS

Make A Wish
Take A Chance

● 따라 써보기 1단계

Make A Wish
Take A Chance

Make U Wish
Take U Chance

Softness wins against
Hardness

Softness wins against
Hardness

Softness wins against
Hardness

○ 혼자 써보기

Do Not Fear Your Fear

Do Not Fear Your Fear

○ 따라 써보기 2단계

Do Not Fear Your Fear

○ 혼자 써보기

○ TAKE A BREATH. Do not be hurry 쉬어가세요. 서두르지 마세요

TAKE A BREATH

Do not be hurry

○ 따라 써보기 1단계

TAKE A BREATH

Do not be hurry

TAKE A BREATH

Do not be hurry

We are worthy
Of
Brilliant

We are worthy
Of
Brilliant

We are worthy
Of
Brilliant

we
were
all
just
a
little
kid

the path everybody chooses is not my way

O 따라 써보기 1단계

the path everybody chooses is not my way

the path everybody
chooses is not my way

○ when nothing is sure Everything Is Possible
아무것도 확실하지 않을 때 모든 것이 가능해진다

when nothing is sure
Everything
Is
Possible

when nothing is sure
Everything
Is
Possible

when nothing is sure
Everything
Is
Possible

Behave like brave
With the faith
Than
The result will be followed

○ 따라 써보기 1단계

Behave like brave
With the faith
Than
The result will be followed

Behave life brave
With the faith
Than
The result will be followed

○ 혼자 써보기

Gaudeamus
Igitur iuvenes dum sumus
Post iucundam iuventutem,
Post molestam senectutem
Nos habebit humus

즐거워하자. 우리 젊은 날을.
젊음의 기쁨이 지나고,
괴로움의 노년이 지나면
우리는 흙으로 돌아가게 될 것이니.

Gaudeamus Igitur iuvenes dum sumus. Post iucundam iuventutem, Post molestam senectutem Nos habebit humus.

every

everything

will

be

okay

Flowers...
May scatter on your way

카퍼플레이트체

○ Apple 사과

Apple

① ③ ⑦
② ④ ⑤ ⑥ ⑧ ⑨ ⑩

Spring

Cooing

pit a pat

pit a pat

Bittersweet

Bittersweet

Happy

Birthday

To

You

Happy

Birthday

To

You

Happy Birthday To You

happy new year

happy new year

happy new year

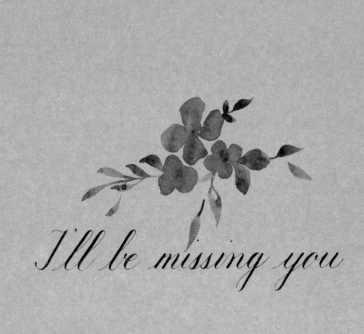

I'll be missing you

I'll be missing you

Knock Yourself Out !

○ 따라 써보기 1단계

Knock Yourself Out !

Knock Yourself Out !

everything

will be

okay

everything

will be

okay

○ Breathe. you're going to be Okay 숨 쉬세요. 괜찮아질 거예요

Breathe. you're going to be Okay.

- -

○ 따라 써보기 1단계

Breathe. you're going to be Okay.

Breathe, you're going to be Okay.

save the earth,

it's the only planet

with Cat.

save the earth,

it's the only planet

with Cat.

save the earth.

it's the only planet

with Cat.

meow

if you cannot avoid it,

enjoy it.

○ 따라 써보기 1단계

if you cannot avoid it,

enjoy it.

if you cannot avoid it,

enjoy it.

That's not a period mark,

just a comma.

That's not a period mark,

just a comma.

That's not a period mark

just a comma.

○ 혼자 써보기

be proud of them and have an ego about it.

○ 따라 써보기 1단계

be proud of them and have an ego about it.

be proud of them
and have an ego about it.

○ you are more beautiful than you reckon 당신은 당신이 생각하는 것보다 아름답다

you are more beautiful than you reckon.

○ 따라 써보기 1단계

you are more beautiful than you reckon.

you are more beautiful

than you reckon.

I was happy to breath

with you

at this moment.

it was just enough for me

to be with you.

I was happy to breath with you at this moment. it was just enough for me to be with you
이 순간 너와 같은 호흡을 하고 있는 게 좋았다. 너와 내가 함께 있다는 것만으로도 충분했다

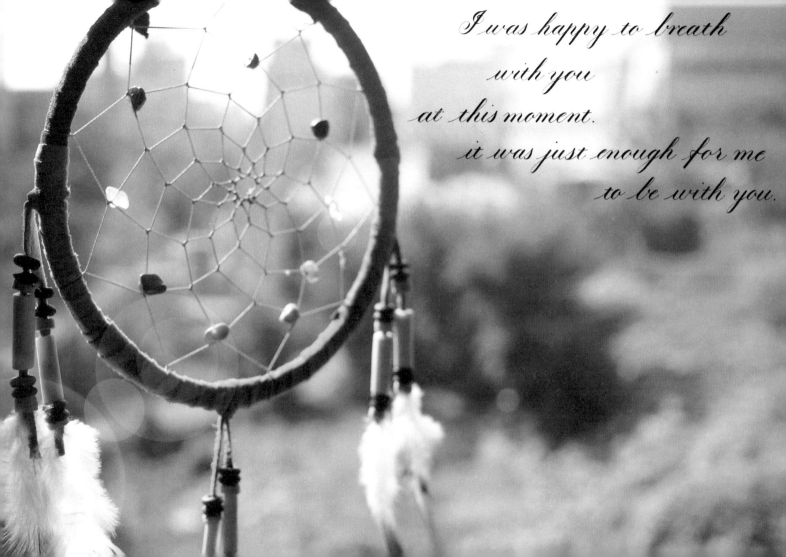

I was happy to breath
with you
at this moment.
it was just enough for me
to be with you.

Our night passed by,
and never came back again

◯ 따라 써보기 1단계

Our night passed by,
and never came back again

Our night passed by.
and never came back again

to be frank,
I really like being
lazy on the bed, stone-cold coffee.
that's exactly me!

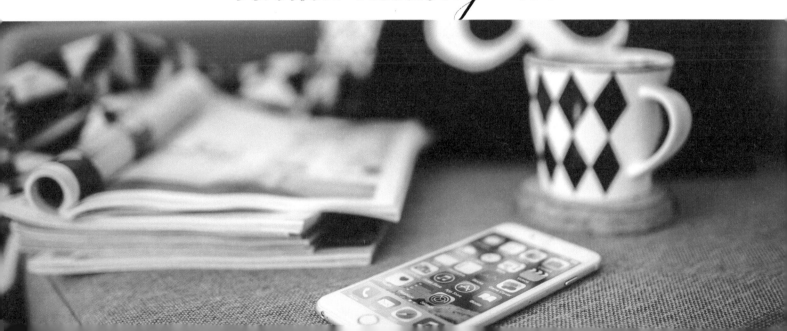

to be frank,
I really like being
lazy on the bed, stone-cold coffee.
that's exactly me!

to be frank, I really like being lazy on the bed, stone-cold coffee. that's exactly me!
사실 나는 아침에 침대 위에서 뒹굴거리는 걸 좋아하고, 식은 커피를 좋아해. 그게 나야!

there are those kinds of days.
when nothing happens,
some days are happy, some days are sad.
there are those kinds of days.

○ 따라 써보기 1단계

there are those kinds of days.
when nothing happens,
some days are happy, some days are sad.
there are those kinds of days.

there are those kinds of days
when nothing happens.
some days are happy, some days are sad.
there are those kinds of days.

○ 혼자 써보기

if there were the right way of human life,

it would be less stressful

but it's not definitely joyful.

○ 따라 써보기 1단계

if there were the right way of human life,

it would be less stressful

but it's not definitely joyful.

if there were the right way of human life,

it would be less stressful

but it's not definitely joyful.

○ 혼자 써보기

○ **The streets getting dark and the light reflected in a window is as if the stars**
거리는 어두워지고 유리창에 비친 조명은 마치 별 같아

Someone who I've

loved once becomes a stranger,

and a stranger becomes my love

The streets getting dark

and the light reflected in

a window is as if the stars

The streets getting dark
and the light reflected in
a window is as if the stars

Someone who I've loved once becomes a stranger,
and a stranger becomes my lover.

Someone who I've loved once becomes a stranger, and a stranger becomes my lover
한때 사랑했던 사람이 낯선 사람이 되고 낯선 사람이 가장 사랑하는 사람이 된다